L'ART

DE

CULOTTER LES PIPES

FANTAISIE DIDACTIQUE

Prix : 30 cent.

PARIS

AUX BUREAUX DU JOURNAL *LE CORSAIRE*

ET CHEZ TOUS LES LIBRAIRES

1862

L'ART
DE
CULOTTER LES PIPES

Paris. — Typ. de Cosson et Comp., r. du Four-Saint-Germain, 43.

L'ART

DE

CULOTTER LES PIPES

———— ⊕ ————

FANTAISIE DIDACTIQUE

———

Prix : 30 cent.

———

PARIS

AUX BUREAUX DU JOURNAL *LE CORSAIRE*

ET CHEZ TOUS LES LIBRAIRES

—

1862

L'ART
DE
CULOTTER LES PIPES

Un jour au coin du feu, ma pipe dans la bouche,
Je rêvais, je songeais à tout ce qui me touche...
Ou ne me touche pas; à tout... peut-être à rien;
Exactement à quoi? Je ne le sais pas bien.

Tout à coup mon esprit, suivant une autre voie,
Me dit : « Mon cher enfant, vraiment tu n'es qu'une oie !
« D'Horace, de Boileau, la réputation
« En toi n'excite pas de noble ambition?

« Il faut rimer, mon cher. » Le conseil est facile ;

Rimer! mais, jusqu'ici, ma pensée indocile,

D'un nonchalant repos goûtant les doux travers,

N'a pas, j'en fais l'aveu, produit le moindre vers...

Essayons cependant et devenons poëte!

Mais dès le premier pas, un obstacle m'arrête :

Car, pour exécuter un aussi beau projet,

Il me manque... quoi donc? — Il me manque un sujet.

Homère a raconté comment le grand Achille

Retiré dans son camp, voulant calmer sa bile,

En sortit un beau jour pour rencontrer Hector,

Et, lui perçant le flanc, l'étendit roide mort.

Virgile a dans ses vers chanté le père Énée,

La troupe des guerriers à sa suite emmenée,

Les héros et les dieux, l'amitié, même plus,

Le pasteur Alexis... mais passons là-dessus !

A quoi donc peut servir au modeste vulgaire

De savoir tous les faits racontés par Homère :

Qu'Achille aux pieds légers avait un bouclier,
Dont la description tient un chant tout entier?
De savoir que Didon, par l'amour dévorée,
Décidée à quitter une vie abhorrée,
Regarda sur les mers s'éloigner son amant,
Puis éteignit ses feux sur un bûcher ardent?
De savoir que le Cid a percé la bedaine
De don Gomez, l'auteur des jours de sa Chimène;
Que, n'ayant pu toucher le cœur de Bajazet,
Roxane, en sa fureur, l'a fait périr tout net?

Ce sont là, par ma foi, choses bien inutiles
A l'homme qui se plaît à des plaisirs faciles :
A bien manger, à boire, à dormir, à fumer,
Et... pour être décent, femmes, à vous aimer!
Et d'hommes ainsi faits, on voit un si grand nombre,
Au coucher du soleil qui se trouvent à l'ombre,
Que si beaucoup de gens je veux intéresser,
C'est à ces hommes-là que je dois m'adresser.

Eh bien ! j'ai mon sujet; partant de ce principe,
Je vais chanter *comment... on culotte une pipe!*

Dans le quinzième siècle, un célèbre Génois
Avait fait la demande à la plupart des rois
De vaisseaux, sur lesquels, en traversant les ondes,
Il devait débarquer droit dans de nouveaux mondes ;
De la reine Isabelle enfin il les obtint.
Il partit, arriva... bien mieux, il en revint !
A l'envi dans le monde on chanta sa louange,
Mais est-il, ici-bas, de gloire sans mélange ?
Dans ce cas la médaille avait un fier revers...
Il ne m'est pas permis d'en parler en ces vers !
Que les dieux, chers lecteurs, toujours vous en préservent,
Et qu'en un sage effroi toujours ils vous conservent !
Mais loin de mon sujet me voilà transporté ;
Par de vilains chemins je m'en suis écarté ;
N'allons pas plus avant... arrêtons et de suite
Cette digression à tort ici produite.

Dans les nouveaux pays découverts par Colomb,

On trouva le tabac, ou du moins c'est le nom

Qu'on donne maintenant à cette large plante

Dont Nicot découvrit la vertu bienfaisante.

Son usage, bien vite, en France s'étendit

Et dans le globe entier bientôt se répandit.

Coupée en fins morceaux, puis après allumée,

A l'envi tout le monde aspire sa fumée ;

Et la pipe aujourd'hui devient un instrument

Dont chacun, riche ou pauvre, use indistinctement ;

Dans la rue, aux cafés, on les trouve par mille,

On en bourre partout, aux champs comme à la ville.

Les vrais et bons fumeurs en leurs décisions

Ont tous classé la pipe en trois divisions :

Il faut au premier rang mettre la pipe en terre ;

Au second, vient la pipe en souche de bruyère ;

La dernière est la pipe en écume de mer.

Il en existe encor de nombreuses, c'est clair :

En terre rouge ou noire, ou bien en porcelaines...
En bois de cerf, en buis... j'en passe des vingtaines.
Toutes ces pipes-là ne se culottant point,
Pour moi je les déclare indignes de tout soin.

Culotter celle en terre est chose assez facile :
D'eau pure ou d'alcool vous humectez l'argile ;
Vous la bourrez ensuite en appuyant un peu.
Quand ce travail est fait, vous allumez le feu.
Doucement, lentement, aspirez la fumée,
Et, lorsque votre pipe est toute consumée,
Videz-la bien, et puis rebourrez aussitôt :
Voilà le vrai moyen d'en noircir le culot
Jusques à la moitié ; mais si, dans le principe,
Vous ne voulez fumer de suite qu'une pipe,
Vous ne réussirez qu'à brunir le tuyau.
Alors qu'il fait du vent ou qu'il tombe de l'eau,
Évitez, il le faut, de sortir avec elle :
Vous pourriez la brûler, et, désormais rebelle

A tous les tendres soins que d'elle vous prendrez,
Jamais, fumeur, jamais ne la culotterez.

Si j'ai parlé d'abord de la pipe de terre,
C'est que, vous le savez, c'est toujours la première
Qu'on parvient à fumer. Le jeune lycéen,
En un jour de sortie esquivant le lien
Qui malgré lui l'enchaîne à la voix paternelle,
S'il a quelques deux sous sonnant en l'escarcelle,
Au débit de tabac se glisse en tapinois :
Il brûle de fumer pour la première fois.
Il choisit, il achète une pipe bien blanche
Et la serre avec soin sous l'habit du dimanche.
Puis revient au logis et s'en va se cacher
Je ne dirai pas où, n'allez pas l'y chercher.
Il allume sa pipe, et d'abord la fumée
Paraît de l'ambroisie à sa bouche charmée ;
Bientôt un certain trouble envahit son cerveau,
Il chancelle, il pâlit, son front se couvre d'eau.

Enfin, pour bien prouver que son cœur est honnête,
Son estomac souffrant se contracte et s'apprête
A, sans en rien garder, rendre le déjeuner
Que pour lui sa maman fit confectionner.
Après ce dénoûment, se trouvant plus à l'aise,
Bien qu'il conserve encor la bouche fort mauvaise,
Vers son père et sa mère il revient tout confus,
Et cependant, fumeurs, c'est un fumeur de plus.
De culotter la pipe il poursuivra l'étude
Et bientôt en aura la complète habitude.

Cette pipe est aussi la pipe du soldat.
Il la tient à la bouche en marchant au combat.
Jusque dans les périls sa fidèle compagne,
Il ne la quitte pas quand il est en campagne.
Au milieu du fracas des balles, des boulets,
Il la fume avec calme, il sait qu'il est Français,
Et quand un jour, frappé par des destins funestes,
Bravement il succombe, en contemplant ses restes,

Bien des amis diront en répandant des pleurs :

« Il a cassé sa pipe, et nous étions vainqueurs ! »

Car telle est des soldats l'expression célèbre,

Qui de beaucoup d'entre eux fut l'oraison funèbre ;

Oraison qui ne vaut celles de Bossuet,

Mais où l'accent sait bien exprimer le regret.

Je passe lestement sur la pipe en bruyère,

Qui me touche très-peu, ne se culottant guère :

Au bout d'un long usage on la voit qui noircit ;

Bien plus que le tabac le temps y réussit.

Son plus grand mérite est que point elle ne casse ;

Elle n'est vraiment bonne à fumer qu'à la chasse.

C'est la pipe des gens aux appétits grossiers,

Aux seuls plaisirs des sens adonnés tout entiers ;

Ils fument cependant, mais sans intelligence ;

Aspirer la fumée est toute leur science,

Ils ne comprennent pas, en leur esprit épais,

L'honneur d'un beau travail couronné de succès !

Arrivons maintenant à la pipe d'écume.
A la bien culotter, plus d'un fumeur consume
Toute sa patience, et sans le plus grand soin,
A de bons résultats il n'arrivera point.
Avec de grands égards... et même avec tendresse
Vous devez la traiter comme votre maîtresse !
Dans un étui bien fait, mollement la coucher,
Et sans un vrai respect, ne jamais y toucher.
La jeune mariée aux autels amenée,
Des virginales fleurs la tête couronnée,
N'est pas plus délicate, et bien certainement
Ne doit pas exiger plus grand ménagement !

Choisissez votre pipe avec un soin extrême,
Douce, grasse à la main, et blanche comme crème :
Fumez-la doucement, sans aller jusqu'au bout :
Dès la première fois, vous verrez de partout
La cire s'écouler, essuyez-la bien vite,
Et puis vous remettrez votre pipe en son gîte,

Car il ne faut jamais de suite en fumer deux,
Ce qui vous donnerait des résultats fâcheux :
Par la grande chaleur votre pipe affectée
Ne pourrait plus jamais être bien culottée,
Et, pour la même cause, avec attention
D'un tabac par trop sec redoutez l'action.
Souvent, en la fumant, regardez votre pipe ;
Voilà, me direz-vous, un singulier principe !
Mais je vous répondrai que c'est assurément
Un des meilleurs moyens pour fumer lentement.
Au bout d'un certain temps vous verrez une croûte
Paraître à l'intérieur ; il faut, sans aucun doute,
Ne jamais l'enlever, avant que la couleur
De votre pipe soit à l'abri d'un malheur ;
Sinon, sur le culot une teinte blanchâtre
Naîtrait, et, pour partir, serait opiniâtre.
N'oubliez pas surtout de fumer chaque jour :
La pipe négligée, au bout d'un temps très-court,
Sur le noir du culot verrait poindre un nuage,
Il faudrait de nouveau reprendre votre ouvrage.

Que toujours votre pipe en bon et propre état
Conserve son poli, brille d'un doux éclat;
Que jamais avec l'ongle elle ne soit grattée,
Mais d'une peau de daim quelquefois bien frottée.
Je recommande même aux fumeurs élégants,
Quand ils la fumeront, d'avoir toujours des gants.

Voilà, mes chers lecteurs, les vrais et bons principes
Utiles à tous ceux qui culottent des pipes;
Si j'ai, sur ce sujet, pu vous édifier,
Ne me direz-vous pas, pour me remercier,
« A tes doctes leçons souffre qu'on participe :
« Crois-nous, renonce aux vers et culotte ta pipe. »
Le conseil, par ma foi, me paraîtra si bon,
Que je n'en ferai plus... et pour ceux-là pardon !

PARIS

TYPOGRAPHIE DE COSSON ET COMP.,

Rue du Four-Saint-Germain, 43.

www.ingramcontent.com/pod-product-compliance
Lightning Source LLC
Chambersburg PA
CBHW030132230526
45469CB00005B/1918